L'UNION
D'HEBÉ AVEC MINERVE,
OU
LE JEUNE DAPHNIS,
CHEF DES BERGERS D'OENOTRIE. *
PASTORALE HEROIQUE,
AVEC DES INTERMÉDES EN MUSIQUE,

QUI SERA REPRÉSENTÉE

PAR LES ÉCOLIERS DU COLLÉGE DE DIJON,
le 20. Août 1754.

EN PRESENCE

DE SON ALTESSE SERENISSIME,

MONSEIGNEUR

LE PRINCE DE CONDÉ,
GOUVERNEUR DE BOURGOGNE,

Tenant pour la premiere fois les États de la Province.

* L'Œnotrie, Province de l'ancienne Italie, ainsi appellée à cause de ses excellens vins.

PERSONNAGES	ACTEURS.
DE LA PASTORALE.	

MINERVE, Déeſſe de la Sageſſe,	CHARLES LENOIR, de Dijon,	Human.
HEBE', Déeſſe de la Jeuneſſe,	GASP. GUIL. FISTET, de Gevrey,	Human.
LE GENIE D'ŒNOTRIE,	JOSEPH BONNART, de Grenoble,	Rhétoricien,
DAPHNIS, Fils des Chefs de l'Œnotrie,	CLAUDE-DENIS RIGOLEY, de Dijon,	Troiſ.

BERGERS D'ŒNOTRIE.

THYRSIS,	* MAURICE RAMEAU, de Dijon,	Quatriéme,
AIYS,	* EMILIEN GUILLEMOT, de Dijon,	Quatr.
DAMON,	* BERNARD LUCAN, de Dijon,	Rhétoricien
AMYNTE,	* ALBERT BEUDOT, de Dijon,	Sixiéme,
MOPSUS,	PIERRE BREUNET, de Dijon,	Human.
MELIBE'E,	* VORLES CHAUSSIER, de Dijon,	Human.
MYRTILE,	* JACQUES AURY, de Dijon,	Sixiéme
LYCAS,	* SIMON-NICOLAS TURLOT, de Dijon,	Cinq.
SYLVANDRE,	* CLAUDE TURLOT, de Dijon,	Cinquiéme,
MENALQUE,	FR. GER. RICHARD DE RUFFEY, de Dij.	Six.
CORYDON.	* PROSPER MOLE, de Dijon,	Cinquiéme.

Ceux qui ſont marqués d'une * chanteront dans les Intermédes.

La Scene eſt dans un Vallon d'Œnotrie près d'un Temple de Minerve.

DIRA LE PROLOGUE,
CLAUDE-DENIS RIGOLEY.

DIRA L'ÉPILOGUE.
GUILLAUME-OLYMPE RIGOLEY DE PULIGNY.

La Muſique eſt de la compoſition de M. le Jolivet, Architécte des Etats de Bourgogne; & l'exécution en a été conduite par le Sieur Chauvereche, Muſicien de la Ste. Chapelle du Roi.

PROLOGUE.

BOURBON, que votre vûë enchante nos regards !
Qu'elle inspire à nos cœurs de respect, de tendresse !
GRAND PRINCE ! sur vos pas volent de toutes parts
 Les Ris, les Jeux, & l'Alégresse.
Votre auguste présence enorgueillit ces lieux
Déja fiers d'avoir vû tant de fois vos Ayeux :
Elle y répand l'éclat que portoient avec elles
Les sublimes Vertus de ces rares modèles,
Dont la bonté, bien mieux que leurs plus grands exploits,
Annonçoit des Héros du beau Sang de nos Rois.
Ah ! que n'est-il permis à la timide Enfance
 D'écouter un noble transport !

 Ouï, PRINCE, si votre indulgence
Pouvoit nous pardonner un téméraire effort;
 Pour vous peindre tel que vous êtes,
 Nous oserions être Poëtes.
Un spectacle frappant s'offriroit dans nos vers.
Qu'il seroit beau d'y voir la Religion sainte,
De la Divinité portant l'auguste empreinte,
Vous montrer sur son char aux yeux de l'Univers !
CONDE', vous seriés peint près de cette Immortelle,
Déposant à ses pieds le faste, la grandeur,

Et préferant le nom de son Sujet fidèle
Au titre éblouïssant de Héros, de Vainqueur.
On vous verroit, épris de l'ardeur la plus pure,
Au faîte des honneurs, dans l'âge florissant,
De mille dons qu'en vous réünit la nature,
Eriger à sa gloire un trophée éclatant.
Elle, de vos vertus composant son cortege,
 Triomphante aux yeux des Mortels,
 A l'Impiété sacrilege
Diroit : vien, confond-toi, respecte mes autels.
Mais d'un si grand tableau l'entreprise hardie,
PRINCE, nous le sentons, demande d'autres mains ;
 Et votre austere modestie,
Si nous l'osions tenter, combattroit nos desseins.
Daignés au moins souffrir que sous une autre image
Se montrent à vos yeux nos secrets sentimens :
Et que d'heureux Bergers nous prêtent leur langage
Pour peindre notre ardeur dans leurs empressemens.
Aux Vertus de Daphnis quand ils rendront hommage,
 S'ils blessoient, sans l'avoir voulu,
 Une délicatesse extrême ;
Daignés leur pardonner ; comment auroient-ils pû
 Rendre justice à la Vertu,
 CONDE', sans vous louër vous-même.

PASTORALE.

ACTE PREMIER.
SCENE PREMIERE.

THYRSIS, AMYNTE, DAMON, ATYS.

Atys.

Eprouvez-vous, Thyrsis, ce que je sens moi-même ?
Je ne sçais ; un aimable, un tendre sentiment,
 Me fait trouver ce jour charmant :
Je goûte, à voir ces lieux, une douceur extrême :
 Tout m'y cause un plaisir nouveau.
Ce côteau, ces bosquets, ce temple, ces prairies,
 Ce vallon, ces rives fleuries
Qu'avec mille détours arrose ce ruisseau,
Tout me rend ce séjour plus riant & plus beau.
 Tout me flatte, & semble me dire :
C'est ici l'heureux jour que votre cœur desire.

Thyrsis.

Suivez, Atys, suivez de si doux mouvemens,

Des célestes faveurs secrets pressentimens.

 Non, Bergers, l'heureuse Œnotrie
Jamais ne fut des Dieux plus tendrement chérie.
 Et bientôt au milieu de nous
 Leur attentive bienveillance
 Va fixer avec l'abondance,
Les plaisirs les plus purs, le repos le plus doux.

AMYNTE.

Pensez qu'il n'est qu'un bien dont l'attente flatteuse
 Excite nos vœux, nos ardeurs :
Et gardez-vous, Thyrsis, de séduire nos cœurs
 Par une illusion trompeuse.

DAMON.

Oüi, parlez-nous du jeune & vertueux Berger,
Dont le nom respecté, chéri dans nos campagnes,
Réveille si souvent l'Echo de ces montagnes :
Dites que sous ses loix ce jour doit nous ranger :
Que pour lui confier plûtôt nos destinées
Les Dieux ont par leurs dons prévenu ses années :
Alors, Thyrsis, alors je conçois des plaisirs,
 Qui répondent à nos desirs.

ATYS.

Mais si vous nous flattés de quelqu'autre espérance,
Connoissez-vous l'objet dont nous sommes épris ?

Nos vœux & notre impatience
Ne veulent pas moins que Daphnis.

THYRSIS.

Bergers, votre ame satisfaite
Peut se promettre enfin le bien qu'elle souhaite.

ATYS.

Que dites-vous ? ô joye !

AMYNTE.

O plaisir ?

DAMON.

O bonheur !

AMYNTE.

Mais quel est le garant d'un espoir si flatteur ?

THYRSIS.

Le Dieu dont l'Œnotrie adore la puissance
S'empresse à seconder nos vœux.
De nos cœurs à Daphnis il peint l'impatience,
Et l'invite à nous rendre heureux.
Ce jour même doit nous apprendre
De ses soins bienfaisans le succès espéré.
Ce qu'avec tant d'ardeur nous avons desiré,
Bergers, osons enfin l'attendre.

DAMON.

Puissions-nous en ce jour voir nos vœux accomplis !

ATYS.

Ah ! puisse le Dieu qui nous aime

Nous rendre aussi chers à Daphnis,
Que Daphnis nous est cher lui-même !

THYRSIS.

Mais le Dieu vient à nous. O quel bonheur extrême !

SCENE SECONDE.

LE GENIE D'ŒNOTRIE, DAPHNIS, SUITE DE BERGERS, ET LES MEMES.

LE GÉNIE.

BErgers, qui m'êtes chers, jouïssez du bonheur
Dont le juste désir enflammoit votre cœur :
Voyez Daphnis ; Voyez l'objet de votre attente.
Il connoît de vos cœurs l'ardeur impatiente :
Et c'est pour l'engager à remplir vos desirs,
Que je le rends ici témoin de vos soupirs.

THYRSIS.

Vous connoissés, ô Dieu, notre desir extrême :
Qu'en nous guidant, Daphnis nous prouve qu'il nous aime.

DAPHNIS.

Bergers, je me croirois heureux
De répondre à votre espérance :
Mais je dois craindre dans vos vœux
Une trop prompte impatience.

CORYDON.

En différant notre bonheur

Craignez, craignez plûtôt d'accabler notre cœur.
Le Génie.
N'écoutez point, Daphnis, une vertu trop sage,
Qui vous conseilleroit d'inutiles délais :
Des hommes & des Dieux quand on a le suffrage,
La modestie alors doit passer pour excès.
Vous sçavés, de ces lieux quelle est la juste attente,
Déja depuis long-tems vous leur fûtes promis :
Quand un coup trop fatal leur enleva Cléanthe,
Pan, pour les consoler, leur destina Daphnis.
De ce Dieu des Bergers la sage prévoiance
Connoissoit bien les mains qui devoient vous former :
Et dès-lors il conçut la solide espérance,
Que par l'événement il voit se confirmer.
Aujourd'hui de son choix approuvant la sagesse,
Charmé de vos vertus qui préviennent les ans,
Du bonheur de ces lieux, fidéle à sa promesse,
Il veut qu'aucun délai ne retarde les tems.
De cet aimable Dieu que mes Bergers honorent,
Et que tous les Bergers honorent avec eux,
La bonté, qu'à l'envi tous ses Sujets adorent,
Eclate tous les jours de plus près à vos yeux.
Le plus précieux don que lui-même ait pû faire,
Celui de son amour, celui de sa faveur,
Il vous l'a fait, Daphnis, même jusqu'à se plaire
A vous voir dans son ame épancher votre cœur.

Qui connoît mieux que vous sa prudence divine ?
Sans doute, du mérite il est Juge éclairé :
Croyez donc mériter le rang qu'il vous destine :
Son choix en est pour vous un garant assûré.
Enfin de mes Bergers voyez l'impatience :
Vous pouvés d'un seul mot les rendre tous heureux :
Vous refuseriés-vous à leur juste espérance ?

MÉNALQUE.

Oüi, prononcez, Daphnis, & vous comblés nos vœux.

DAPHNIS.

Appui de ces Bergers, & leur Dieu Tutelaire,
 Croyez qu'ils sont chers à mon cœur.
J'écoute votre voix, à leurs vœux je défére,
 Si je puis faire leur bonheur.
Mais, Bergers, c'est un art que Pallas ne réserve
 Qu'aux plus chers de ses favoris.
Quand je verrai vos vœux approuvés de Minerve,
 Vous sçaurés si je vous chéris.

LE GÉNIE.

Consultez, j'y consens, consultez la Déesse :
Dans le Temple voisin elle dicte ses loix.
Mes Bergers lui sont chers : & docile à sa voix
Bientôt vous vous rendrés au desir qui les presse.

SCENE TROISIÉME.

LE GENIE, LES MEMES BERGERS.

LE GÉNIE.

EH bien, vous l'avés vû, Bergers, le digne Fils
 De ces Chefs tendrement chéris,
 Dont si long-tems l'aimable empire
 Fit le bonheur de vos hameaux.
 Il est né du sang des Héros,
 Son air seul a pû vous le dire.

ATYS.

A l'aimable douceur, au feu de ses regards
Où respirent ensemble & les graces & Mars,
 A ses charmes dont la tendresse
 S'allie avec tant de noblesse,
 A ses traits enfin, à son port,
 Qui ne l'eût reconnu d'abord?

LE GENIE.

 Les transports de votre ame émüe,
Que je lis dans vos yeux enchantés & ravis,
Me témoignent assez qu'à sa premiére vûë
 Vos cœurs vous ont dit : c'est Daphnis.

DAMON.

Quel autre en nos cœurs eût fait naître
 Des plaisirs si doux, si charmans?

A de si tendres sentimens.
Aurions-nous pû le méconnoître ?

Le Genie.

Ce qui surprend en lui vos regards enchantés
N'est toutefois, Bergers, qu'une imparfaite image
Des dons plus précieux, des rares qualités
Dont le Ciel mit en lui le plus bel assemblage.
Si son cœur à vos yeux étaloit ses trésors,
A quel excès iroit l'ardeur qui vous enflamme !
Les Graces, diriés-vous, ont fait un si beau corps,
 Les Vertus une si belle ame.
Et les plus doux attraits que l'un déploie aux yeux,
Sont des beautés de l'autre une foible peinture :
Ainsi dans le cryftal d'une onde calme & pure
Se trace foiblement l'astre qui régne aux Cieux.
Oüi, sans appréhender de n'être point sincéres,
Vous peindriés Daphnis des traits les plus charmans :
Vous diriés pour marquer vos justes sentimens :
 Daphnis fait revivre ses Peres.
Bergers, vous diriés vrai : pour connoître son cœur,
 Il faut en juger par le leur.

Thyrsis.

Il a donc la douceur affable
De ces Mortels tendrement révérés :
Il a donc la candeur aimable
De ces Bergers parmi nous adorés.

Le Genie.

Il a ce beau penchant à repandre les graces,
>Qui par tout semoit sur leurs traces
>Mille faveurs, mille bienfaits :
>Cette tendresse prévenante,
>Et cette bonté prévoiante
Qui les faisoit voler au devant des souhaits.

Damon.

Qu'avec plaisir encore on en cite les traits !

Amynte.

>Connoissoient-ils quelque misére
>Qu'ils n'eussent voulu soulager ?

Atys.

>En leur montrant du bien à faire
>On paroissoit les obliger.

Melibée.

>Un refus même nécessaire
>Avoit de quoi les affliger.

Le Genie.

>Si dans l'ame vous pouviés lire,
Vous feriés de Daphnis un semblable portrait.

Myrtile.

>Ah ! qu'il daigne donc nous conduire,
>Ou qu'il ne soit pas si parfait !

Le Genie.

De Minerve pour vous la tendre bienveillance,

Bergers, peut vous donner une juste espérance.
Je vais moi-même encor, touché de vos besoins,
Au succès de vos vœux donner de nouveaux soins.
Peut-être à vos desirs Hebé seroit contraire :
Mais s'il faut la calmer, Pallas le sçaura faire.
Seulement, de Minerve implorez la faveur :
C'est d'elle qu'en ce jour dépend votre bonheur.

THYRSIS.

Dieu, prêtez-nous toujours votre aimable assistance,
Et rien n'égalera notre reconnoissance.

Fin du premier Acte.

PREMIER INTERMEDE.

CHŒUR DE BERGERS.

Venez, Pallas, venez seconder nos desirs :
Venez, rendez Daphnis sensible à nos soupirs.

UN BERGER.

 Autant qu'une riante Aurore
 Qui nous promet le plus beau jour,
 Dans nos Campagnes fait éclore
 De Ris, de Jeux par son retour :
 Autant Daphnis sous son empire
 Nous promet de charmans plaisirs :
 Espérons, s'il veut nous conduire,
 De goûter les plus doux loisirs.

CHŒUR

CHŒUR.
Venez, Pallas, &c.
UN BERGER.
D'une Nymphe aimable
Les nobles attraits
Ont porté les traits
D'un amour durable
Au cœur de Daphnis :
Il se sent épris
Des Vertus, des Graces
Qui suivent ses traces.
La Nymphe à son tour
Que Daphnis enflamme,
Répond à sa flamme
Par un doux retour.
Qu'ainsi puisse plaire
Notre ardeur sincére
Au jeune Daphnis,
Comme il fait lui-même
Le plaisir extrême
De nos cœurs ravis.
CHŒUR.
Venez, Pallas, &c.
UN BERGER.
Hébé sur notre bonheur
Prendroit-elle des allarmes ?

Faites-la céder aux charmes
De votre aimable douceur.
Minerve, assurez votre gloire,
Donnez-nous Daphnis aujourd'hui,
Et par une double victoire
Triomphez & d'elle & de lui.

CHŒUR.

Assûrez votre gloire, &c.

UN BERGER.

Que sens-je, & dans mon cœur soudain quelle alégresse?
Sommes-nous exaucés? oüi, voici la Déesse.

Fin du premier Interméde.

ACTE SECOND.
SCENE PREMIERE.
MINERVE, SUITE DE BERGERS.

MINERVE.

Bergers, espérez tout : je seconde vos vœux.

THYRSIS.

O divine Pallas, vous nous rendés heureux !

MINERVE.

 A ma voix se montrant docile
 Daphnis se dispose à céder :
A vos empressemens il est prêt d'accorder,
 Par mes soins, un aveu facile.
Ce jour en doux transports va changer vos soupirs :
 Que votre joye égale vos desirs.
 Si quelque tems je la différe,
 C'est pour la rendre plus entiére.
Déja depuis long-tems veillant sur vos besoins
J'avois fait de Daphnis l'objet de tous mes soins.
 De ma faveur un nouveau gage
 Doit dans ce jour même à vos yeux
 La faire éclater encore mieux,
Et, pour votre bonheur, consommer mon ouvrage.
Mais sçavez-vous combien déja vous me devés ?

LYCAS.

Ah! vous feule, Pallas, vous feule le sçavés.

MINERVE.

Eh bien, connoiffez un myftére
Dont le fecret manifefté
Doit vous dire à quel point m'eft chére
De ces lieux la félicité :
Apprenez, pour Daphnis jufqu'où va ma tendreffe :
C'eft moi qui formai fa jeuneffe.

SYLVANDRE.

Des rares vertus de Daphnis
Il ne faut plus être furpris.

MINERVE.

Il vous fouvient encor de la perte affligeante
Que Daphnis avec vous fit en perdant Cléanthe.
Daphnis à peine alors connoiffoit fon malheur.
Que le vôtre fut grand! qu'il toucha votre cœur!
Mais peu de tems après cefférent vos allarmes,
Et vous effuïates vos larmes.
Par l'efpoir dont bientôt fe flattérent vos vœux.
Vous vîtes de Cléanthe un tendre & digne Frere
A Daphnis tenir lieu de Pere,
Et le former à l'art de faire des Heureux.
De fes foins chaque jour le fuccès plus rapide
Vous faifoit admirer le fage & l'heureux Guide.
Vous m'admiriés dans lui fans le fçavoir.

AMYNTE

AMYNTE.

Ah! nous aurions bien dû nous en appercevoir.

MINERVE.

Comme autrefois, pour le bonheur d'Ithaque,
Voulant que de mes propres mains
Fût élevé le jeune Télémaque
J'empruntai des dehors humains :
Ainſi j'ai de Daphnis guidé le premier âge,
Voilant à vos yeux mes bontés
Sous l'air & les traits empruntés
D'un Mortel vertueux & ſage.
Mais lui ſervant moi-même & de guide & d'appui,
Je parlois par ſa bouche, & j'agiſſois en lui.
Chaque jour il voioit l'objet de ſa tendreſſe
Montrer plus de vertus, montrer plus de talens :
Dans le cœur, généreux & nobles ſentimens ;
Dans l'eſprit, agrément, ſolidité, juſteſſe :
De ſes ſages leçons tel étoit l'heureux fruit,
Mais lui-même il étoit divinement inſtruit.
Daphnis enfin eſt mon ouvrage ;
Juſques dans ſes Jeux même, & dans les premiers Arts
Qui préparent dès le jeune âge
Aux glorieux travaux de Mars,
Ce qu'il faiſoit briller de graces, de décence,
De facilité, d'élégance,
Il l'empruntoit de mes regards.

SYLVANDRE.
De tous vos dons en lui quelle union charmante !
MINERVE.
Avec un doux plaifir je voiois chaque jour
 S'augmenter pour lui votre amour :
 Je voiois croître votre attente.
Mes foins s'applaudiffoient d'enflammer tous vos vœux.
Qu'il vive, difiés-vous, & nous ferons heureux !
Qu'il vive, & que bientôt au bonheur de fa vie
 S'uniffe une Epoufe accomplie !
 Mes foins vous avoient prévenus.
 Le choix dut être mon affaire.
Vous jugés aujourd'hui fi j'ai bien fçû le faire ;
Et fi le tendre Amour, les Graces, les Vertus
Jamais ont vû ferrer des mains de la conftance
Les nœuds d'une plus douce & plus belle alliance.
LYCAS.
 Pallas, jamais votre faveur
 Ne fit plus pour notre bonheur.
DAMON.
Ah ! que tant de bonté nous ravit, nous enchante !
MINERVE.
Mais il eft tems enfin de remplir votre attente.
Je ne différe plus : ce moment en Daphnis
 Va voir tous mes dons réünis.
Sans mefure en fon fein coulera la fageffe

Qui forme les Guides parfaits.

Par ce nouveau trait ma tendresse

Veut, pour votre bonheur, couronner mes bienfaits.

SCENE SECONDE.

MINERVE, HEBE', LES MEMES BERGERS.

HEBE'.

Quel est donc le dessein que Minerve médite ?

MINERVE.

Eh quoi ! charmante Hébé, quel trouble vous agite ?

HEBE'.

C'est de vous, oüi, Pallas, de vous que je me plains :
Je vous trouve toujours contraire à mes desseins.

MINERVE.

Déesse, de Minerve avez-vous donc à craindre ?
Quel sujet, je vous prie, avez-vous de vous plaindre ?

HEBE'.

Voulez-vous sur Daphnis usurper tous mes droits,
Et n'est-il pas déja trop soumis à vos loix ?
Minerve, pensez-y : des Bergers de son âge
Les soins & le travail ne sont point le partage.
Les Plaisirs & les Jeux qui volent sur mes pas
Doivent, dans les beaux jours, seuls avoir des appas.
Votre saison viendra : c'est maintenant la mienne :
Il est juste, en ses droits que chacun se contienne.

Comme moi déférez à l'ordre des destins :
Mes Sujets sont à vous au sortir de mes mains.
Mais faut-il arracher Daphnis à la Jeunesse,
Et déja le livrer aux soins de la Sagesse ?
Non non, épargnez-lui d'onéreuses faveurs,
Et laissez le jouïr en paix de mes douceurs.

MINERVE.

J'en fais goûter, Hébé, qui remplacent les vôtres,
Et déja, croiez-moi, Daphnis en connoît d'autres.
Non, pour lui mes faveurs n'auront rien d'onéreux :
Les soins sont ses plaisirs, quand ils sont des heureux.

HEBE'.

Oüi, faire des heureux est un plaisir sans doute :
Mais en est-ce un aussi que les soins qu'il en coûte ?

MINERVE.

Je le vois, sur Daphnis vous vous abusés fort,
Et vous connoissés peu les Héros dont il sort.
Vous voulés juger d'eux par les régles vulgaires,
Et les mettre au niveau des Bergers ordinaires.
Hébé, ces mêmes soins, qui vous semblent si durs,
Sont de leurs jeunes ans les plaisirs les plus purs.
Ce que donne l'usage, avec eux semble naître :
Et leurs premiers essais font voir des coups de maître :
Soit qu'il faille guider par leurs loix les Bergers,
Ou par de prompts secours écarter leurs dangers.
Et qui ne sçait qu'un d'eux, dès son cinquiéme lustre,

A ſes exploits déja devoit un nom illuſtre ?
HEBE'.
Déeſſe, je le ſçais. C'eſt depuis trop long-tems
Que vous me dérobés les plus beaux de leurs ans :
Ce ſont-là contre vous mes plaintes ordinaires.
Mais pour m'avoir ravi la jeuneſſe des Peres
Avez-vous droit, Pallas, de vouloir dans le Fils
Détruire encore mes dons par vos dons ennemis ?
MINERVE.
J'ai pris plaiſir, Déeſſe, au récit de vos plaintes :
Mais il eſt tems enfin de diſſiper vos craintes.
Mon cœur chérit Daphnis : mais ſans être jaloux,
Et ſans craindre, en l'aimant, qu'il ſoit aimé de vous.
Non, je ne prétends pas, diſputant la victoire,
En rivale orgueïlleuſe éclipſer votre gloire.
Il peut m'appartenir ſans vous être ravi :
Conſpirons à l'aimer l'une & l'autre à l'envi.
HEBE'.
Quoi ! vous voulés qu'enſemble on ſoit & jeune & ſage ?
Vous le ſçavés, Pallas, ce n'eſt point-là l'uſage.
MINERVE.
J'en conviens. Cependant, Déeſſe, je le voi,
Daphnis va pour long-tems vous unir avec moi.
Me trompé-je ? A vous rendre, Hébé, vous êtes prête :
Un peu de crainte encore peut-être vous arrête.

F

HEBE'.

Puis-je me raſſurer ? Et me promettez-vous
Que votre amour du mien ne ſera point jaloux ?

MINERVE.

Il ſera doux pour moi, comptez ſur mes promeſſes,
De vous voir à Daphnis prodiguer vos careſſes.
Vos dons même & les miens par l'accord le plus beau,
Brilleront en Daphnis d'un éclat tout nouveau.
C'eſt d'Hébé, dira-t-on, qu'il a cet air aimable :
C'eſt de Pallas qu'il tient ſa prudence admirable.
Mais c'eſt par le concert de leurs dons réünis
Qu'en raviſſant les cœurs, il charme les eſprits.
Ainſi mêlera-t-on mes loüanges aux vôtres,
Et les unes toujours rappelleront les autres.
Hébé, que tardons-nous ? allons ſerrer des nœuds
Dignes par leur beauté de plaire à toutes deux.
Venez, & que Daphnis, qui m'attend dans mon Temple,
De l'accord de nos dons ſoit un illuſtre exemple.

HEBE'.

Je ſens, à votre voix, ſe calmer mes ſoucis :
Vous me perſuadés, Minerve, & je vous ſuis.
J'oublie à ce moment mes craintes inquiétes :
Raſſemblons nos faveurs, rendons-les plus parfaites :
Et par leur union allons, dans ce beau jour,
De concert pour Daphnis ſignaler notre amour.

MINERVE.

Vous, Bergers, livrez-vous à la douce alégresse :
Célébrez un accord où tout vous intéresse.
Daphnis va plus parfait reparoître à vos yeux :
Le Ciel ne peut vous faire un don plus précieux.

Fin du second Acte.

SECOND INTERMEDE.

UN BERGER.

Quel bonheur le Ciel nous réserve !
Aujourd'hui pour combler nos vœux
Hébé s'unit avec Minerve,
Chantons, chantons de si beaux nœuds.

CHŒUR.

Chantons, chantons de si beaux nœuds.

UN BERGER.

D'une si charmante concorde
C'est Daphnis qui fait le lien :
Le beau, l'heureux jour où s'accorde
Notre bonheur avec le sien.

CHŒUR.

Chantons, chantons de si beaux nœuds !
Chantons Daphnis qui va nous rendre heureux.

DEUX BERGERS.

Puisse une union si belle
 Durer long-tems !

Que nos vœux ardens
La rendent éternelle !

UN DES DEUX MEMES.

Charmante Hébé !

L'AUTRE.

Sage Pallas !

ENSEMBLE.

Puissiez-vous de Daphnis ne vous séparer pas !

LE SECOND.

Pallas, qu'il soit toujours guidé par vos lumiéres ?

LE PREMIER.

Hébé, semez long-tems des fleurs sur tous ses pas.

ENSEMBLE.

De nouvelles faveurs augmentez les premiéres.

CHŒUR.

Charmante Hébé, Sage Pallas,
Puissiez-vous de Daphnis ne vous séparer pas.

Fin du second Interméde.

ACTE TROISIEME.

SCENE PREMIERE.

MOPSUS, THYRSIS, AMYNTE, DAMON, &c.

MOPSUS.

Qu'ai-je entendu, Bergers, & quels font ces concerts
Dont les fons éclatans font retentir les airs ?

THYRSIS.

Eh quoi ! vous ignorés la charmante nouvelle !

MOPSUS.

Je l'ignore, Thyrfis ; mais, parlez, quelle eft-elle ?

THYRSIS.

Daphnis eft en ces lieux.

MOPSUS.

 Daphnis ! O quel bonheur !
Ne me flattez-vous point d'une trop douce erreur ?

AMYNTE.

Il n'eft rien de plus vrai : Nous l'avons vû lui-même.

MOPSUS.

J'envie, heureux Bergers, votre bonheur extrême.

DAMON.

Il a même daigné converfer avec nous,
Et nous favorifer des regards les plus doux.

MOPSUS.

Malheureux ! que faifois-je alors en nos montagnes ?

G

Oüi, les plus doux plaifirs que m'offrent nos campagnes
Me font moins précieux qu'un coup d'œil de Daphnis.
ATYS.
Confolez-vous, Berger, vos vœux feront remplis.
MOPSUS.
Quoi ! d'un fi doux efpoir je puis flatter mon ame !
Ah ! que vous irrités le defir qui m'enflamme !
MYRTILE.
Oüi, Daphnis va bientôt reparoître en ces lieux,
Et fa vûë à loifir pourra charmer vos yeux.
MELIBE'E.
Mais apprenez, Mopfus, jufqu'où va notre joye;
Connoiffez les faveurs que le Ciel nous envoye.
C'eft Minerve elle-même avec Hébé d'accord,
Qui par un tendre amour veillant fur notre fort,
A pris foin de Daphnis, veut ici le conduire,
Et doit de nos hameaux lui confier l'empire.
MOPSUS.
C'eft ce jour, je le vois, c'eft lui que m'annonçoient
Cent préfages heureux dont mes fens s'étonnoient.
 Je vois pourquoi dans nos bocages
Ce matin les Oifeaux, de mille chants divers
 Rempliffant à l'envi les airs,
Charmoient les lieux voifins par les plus doux ramages.
Ah ! que d'un fi beau jour, qu'il nous montroit de loin,
 Le fage Hylas n'eft-il témoin !

Ses ravissans accords étoient autant d'augures,
Et ses prédictions ont toujours été sûres.
» Bergers, nous disoit-il, ô trop heureux Bergers !
» Que pour vous l'avenir offre à mes yeux de charmes !
» Que je vois pour long-tems fuir d'ici les dangers,
 » Et vos hameaux exempts d'allarmes !
» Sous un jeune Berger, dans la suite des ans,
» Vous deviendrés heureux, & le serés long-tems.
 » Non que le doux sort de ma vie
 » Ne vous inspire point d'envie.
 » Sous des Pasteurs chéris des Cieux,
» Il est vrai, j'ai coûlé des jours délicieux.
 » Cent fois j'ai beni la lumiére
» Qui sous eux éclaira mon heureuse carriére.
» Comment a-t-elle fui d'un si rapide cours ?
» Que sous nos humbles toits nous passions d'heureux jours !
 » Mais des destins non moins prospéres,
 » Bergers, déja vous sont promis :
» Ce siécle fortuné que nous firent les Peres,
 » Renaîtra pour vous sous le Fils :
» Comme eux, il portera le beau nom de Daphnis.
» Oüi, je le vois paroître, & les Parques d'avance
» S'empressent à filer vos jours du plus bel or :
 » Près de lui je vois l'Abondance
 » Epuiser pour vous son trésor.
» Je vois les flots de lait inonder vos campagnes,

» Les ruisseaux de nectar couler de vos montagnes :
» Je vois l'Alégresse en tous lieux
» Entraîner sur ses pas & les Ris & les Jeux.
Eh bien ! ces jours qu'Hylas aimoit à nous prédire,
Ces heureux jours, Bergers, commencent donc à luire :
Et moi-même, ô bonheur ! je pourrai voir Daphnis !

LYCAS.

Nous allons le revoir. Minerve l'a promis.
N'est-ce point son retour que l'on vient nous apprendre ?

SCENE SECONDE.

CORYDON, MENALQUE, LES MEMES.

CORYDON.

A Nos desirs enfin Daphnis daigne se rendre.
Voyez, il en est tems, ce qu'à le recevoir
Peut apporter de soins le plus juste devoir.

THYRSIS.

Il se rend à nos vœux ! ô l'heureuse nouvelle !

MÉNALQUE.

Mais, Thyrsis, c'est à vous de servir notre zéle.
Pour bien loüer Daphnis il nous faut ces beaux airs,
Qui vous font écouter du Dieu même des Vers.

CORYDON.

Loüer Daphnis n'est pas le moïen de lui plaire ;
Et ce seroit tenter un dessein téméraire.

THYRSIS.

Thyrsis.

Qui de nous peut former fur fes frêles pipeaux,
Pour un goût auſſi fin, des accords aſſez beaux ?
Par prudence du moins reſpectons des oreilles,
Qui des Muſes ſans ceſſe entendent les merveilles.

Sylvandre.

J'adopte votre avis. La naïve candeur
Qui lui peindra ſans art nos vœux & notre ardeur,
Seule doit à ſes yeux faire notre mérite.
Le cœur parle aſſez bien, lorſque l'amour l'excite.

Ménalque.

Oüi, dût-on m'accuſer d'un imprudent excès,
Attiré vers Daphnis par les charmes ſecrets
Qu'emprunte ſa bonté des graces de ſon âge,
J'oſerai de mon cœur lui parler le langage.

Corydon.

Vainement dirons-nous tout ce que nous pourrons :
Nous n'exprimerons pas tout ce que nous ſentons.

Mopsus.

N'importe : nos efforts prouveront notre zéle.
Pallas les aidera : repoſons-nous ſur elle. (*Symphonie.*)

Atys.

Qu'entends-je ? O doux raviſſement !

Thyrsis.

Enfin voici l'heureux moment.

SCENE TROISIÉME.

MINERVE, HEBE', LE GENIE D'ŒNOTRIE, DAPHNIS,
LES BERGERS.

Minerve.

Voïez votre ardeur satisfaite,
Bergers, Daphnis se rend à vos empressemens :
Vos vœux l'ont desiré long-tems :
Que la joïe en vos cœurs n'en soit que plus complette.
Pour réhausser l'éclat de ses perfections
Je viens d'enchérir sur moi-même :
Et dans lui mon amour extrême
M'a fait épuiser tous mes dons.

Hebe'.

Et moi pour fruit de l'alliance
Qui m'unit à Pallas par des liens si beaux,
Je veux par des attraits qui soient toujours nouveaux,
De ses dons en Daphnis relever l'excellence.

Le Genie.

Déesses, mes Bergers trouvent dans vos faveurs
De vos aimables soins le plus précieux gage.
Agrées, par ma voix que s'expliquent leurs cœurs :
Si leur sort les ravit, ils vous en font hommage.
Vos bontés pour Daphnis sont des bienfaits pour eux :
En le rendant parfait, vous les rendés heureux.

MINERVE.

Oüi, que de leur bonheur & de notre tendresse
Ils reçoivent enfin le garant de nos mains.
Pour répondre, Daphnis, au desir qui les presse,
Vous-même assûrez-les de leurs heureux destins.

DAPHNIS.

J'attends, sage Pallas, de vos bontés propices,
Pour guider ces Bergers, les secours assûrés :
 Et je consens sous vos auspices
A leur donner les loix que vous me dicterés.

ATYS.

Rien ne manque au bonheur que le Ciel vous envoye :
Eclatez doux concerts, & marquez notre joie. (*Symphonie.*)

LE GENIE.

Présentant une houlette à Minerve.

De votre main, Pallas, Daphnis doit recevoir
 Ce symbole de son pouvoir.

MINERVE.

Donnant la houlette à Daphnis.

 A ce signe de votre empire
 Sur les Troupeaux & les Bergers,
 Je joins le don de les conduire,
 Et d'écarter d'eux les dangers.

DAPHNIS.

Recevant la houlette.

Je tiendrai la houlette : en bien régler l'usage,

Pallas, ce sera votre ouvrage.

DAMON.

Eclatez, éclatez concerts
A nos joïeux transports, prêtez vos plus beaux airs. (*Symphonie*.)

MINERVE.

Daphnis est votre Chef : il est digne de l'être :
Que vos respects, Bergers, égalent ses vertus :
 Par les honneurs qui lui sont dûs
 Commencez à le reconnoître.
Ce qu'en secret le cœur dicte à chacun de vous,
 Qu'un seul l'exprime au nom de tous.

THYRSIS.

 Daphnis, en daignant nous conduire,
 Qu'aujourd'hui vous faites d'heureux !
 Vivre sous votre aimable empire
 Etoit l'objet de tous nos vœux.
 Nous voïons moins dans notre hommage
 Notre devoir qu'un doux plaisir :
 Vous obéir est l'avantage
 Qu'anticipoit notre desir.

DAPHNIS.

Ma tendresse, Bergers, de votre zéle extrême
 Méritera la vive ardeur.
Puissiez-vous dans mes soins trouver votre bonheur !
Si je vous rends heureux, je le serai moi-même.

LE GÉNIE.

Le Genie.

Bergers, mes desseins sont remplis :
Voilà dans ce moment tous vos vœux accomplis.
Donnez à vos transports une libre carriére :
Vos chants n'auront jamais de plus digne matiére.

Fin du troisiéme Acte.

TROISIEME INTERMEDE.
CHŒUR DE BERGERS.

Sur nos hautsbois, sur nos musettes,
 Chantons à l'envi ce beau jour,
Et puissions-nous long-tems dans ces douces retraites
 Célébrer son heureux retour.
 Sur nos hautsbois, sur nos musettes,
 Chantons à l'envi ce beau jour.

Les memes *tour à tour.*

 Doux plaisirs, que ramene Flore
 Quand renaît le tems de ses fleurs,
 Valez-vous ceux que dans nos cœurs
 Daphnis en ce jour fait éclore ?
 Qu'il vive l'objet de nos vœux,
 Le Berger qui nous rend heureux !

 Cette félicité charmante,
 Dieux, est le fruit de vos bienfaits :
 Mettez le comble à nos souhaits :
 Que votre faveur soit constante :

Qu'il vive l'objet de nos vœux,
Le Berger qui nous rend heureux !

Qu'il vive, & que la Nymphe aimable
Qui fait la douceur de ſes jours,
Nous rende encor plus beau le cours
D'un bonheur parfait & durable :
Qu'ils vivent les heureux Epoux,
Pout remplir nos vœux les plus doux.

Que bientôt Daphnis, heureux Pere,
Se complaiſe en un digne Fils,
Dans qui ſe trouvent réünis
Les touchans attraits de ſa Mere :
Qu'ils vivent les heureux Epoux,
Pour remplir nos vœux les plus doux !

Vous, dont ſe ſervit la Sageſſe
Pour ſerrer des nœuds ſi charmans,
De votre amour ſentez long-tems
S'applaudir en eux la tendreſſe.
Qu'ils vivent les heureux Epoux,
Pour remplir nos vœux les plus doux ?

Bergers, qu'ici tout nous rapelle
Le ſouvenir d'un ſi beau jour.
Qu'à tous les Echos d'alentour
Rediſe ſans fin notre zéle :
Qu'ils vivent les heureux Epoux !
De nos vœux, ce ſont les plus doux.

FIN.

ÉPILOGUE.

Prince, excusez notre indiscréte Muse :
De vos bontés trop long-tems elle abuse.
Daignez encor la souffrir un instant.
L'objet pourra vous paroître important.
Tous nos Bergers dans leur séjour champêtre
Sont enchantés d'avoir Daphnis pour Maître.
Dans leurs chansons, leurs fêtes, & leurs ris,
L'air retentit du beau nom de Daphnis.
Dans tous les cœurs l'Alégresse est entiére ;
Tout la ressent, la marque à sa maniére :
Et la gaîté qui régne en nos hameaux,
Semble passer des Bergers aux troupeaux.
On a beau faire : il faut, sans qu'on les mene,
Les laisser seuls s'ébatre dans la plaine.
On les voit donc, folâtres & légers,
Libres de crainte, & loin de leurs Bergers,
Courir, sauter, bondir dans les prairies,
Sans mettre fin à leurs douces folies.
D'un sort si beau, PRINCE, au milieu de nous
J'en connois maints, qui sont un peu jaloux :
Tendres moutons, qu'une crainte inquiéte
Fait à regret rester sous la houlette.

De votre cœur écoutez la bonté,
Donnez-leur, PRINCE, un peu de liberté,
Vous les verrés pleins de reconnoissance
Aller chantant votre magnificence.
Ils diront tous, en troupe réünis,
Vive CONDÉ: Vive notre DAPHNIS.

A DIJON, chez P. De Saint, seul imprimeur du Roi & du Collége.

www.ingramcontent.com/pod-product-compliance
Lightning Source LLC
Chambersburg PA
CBHW030119230526
45469CB00005B/1714